颜真卿

中国历代名碑名帖集字系列丛书

勤礼碑集字对联

陆有珠/主编

安徽美术出版社
全国百佳图书出版单位

图书在版编目（ＣＩＰ）数据

颜真卿勤礼碑集字对联 / 陆有珠主编 ． — 合肥：
安徽美术出版社，2019.5
（中国历代名碑名帖集字系列丛书）
ISBN 978-7-5398-8788-3

Ⅰ．①颜… Ⅱ．①陆… Ⅲ．①楷书－碑帖－中国－唐
代 Ⅳ．① J292.24

中国版本图书馆 CIP 数据核字（2019）第 008296 号

颜真卿勤礼碑集字对联
YANZHENQING QINLIBEI JIZIDUILIAN

陆有珠　主编

出 版 人：唐元明
责任编辑：张庆鸣
责任校对：司开江　陈芳芳
责任印制：缪振光
封面设计：宋双成
排版制作：文贤阁
出版发行：时代出版传媒股份有限公司
　　　　　安徽美术出版社（http://www.ahmscbs.com）
地　　址：合肥市政务文化新区翡翠路1118号出版传媒广场14F
邮　　编：230071
出版热线：0551-63533625
　　　　　18056039807
印　　制：天津联城印刷有限公司
开　　本：787 mm × 1380 mm　1/12　印张：6
版　　次：2019年5月第1版　2019年5月第1次印刷
书　　号：ISBN 978-7-5398-8788-3
定　　价：29.80元

目录

天隨人願

心想事成

概述：对联，又叫对子或楹联，它是由对偶形式的出句和对句组成的一种文学形式。

與時俱進

同日初昇

[上联] 与时俱进

[下联] 同日初升

概述： 对联有悠久的历史，经过千百年来的发展，到今天已是门类齐全、百态千姿，它广泛应用于社会的各个层面。

处世惟善

交友以诚

上联：处世惟善

下联：交友以诚

概述：对联讲究对仗，要求有六个『相』：字数相等、词类相当、结构相应、节奏相同、平仄相谐、意义相关。

厚德贻世

威名远扬

〔上联〕厚德贻世

〔下联〕威名远扬。

概述：字数相等是指上联（出句）是多少个字，下联（对句）也必须是多少个字，多一个字是错，少一个字也是错。对联的字数少则几个字，多则几百字或上千字。

读

左

传

史

学

右

军

书

上联｜读左传史

下联｜学右军书等。

概述：词类相当是指上下联对应位置的词性应该一致，如名词对名词，形容词对形容词，连词对连词等。

育之以德

恭者乃仁

【上联】育之以德

【下联】恭者乃仁

概述： 结构相应是指上联与下联相应位置的词、词组或句子，其结构成分、词法关系要对好，形式要一致。节奏相同是说上联该几个字断句，下联也是该几个字断句。

上联 德彰仁著

下联 忠曜功高

德彰仁著

忠曜功高

概述: 平仄相谐是指对联要按标准韵律出句和对句,如『天对地,雨对风』等。

忠贞遗世

诗礼传家

〔上联〕忠贞遗世

〔下联〕诗礼传家

概述：韵律上规定，长音为平，短音为仄，现代汉语（普通话）有四声，一、二声为平，三、四声为仄。

上联 武官赠剑

下联 秀才撰书

秀才撰书

武官赠剑

概述： 古代汉语里还有入声字，普通话里已经没有了。但是一些方言中还有入声字，如粤语（广东话），古联用普通话读不出平仄来，改用方言来读大体能通。

觀書識禮

博學明經

[上联] 观书识礼

[下联] 博学明经。

概述：上联与下联相应位置上的字（特别是节奏停顿处）平仄相反，并且要求上联的末字为仄声，下联的末字为平声，叫做仄起平收式，习惯上还讲「一三五不论，二四六分明」。

食君之禄

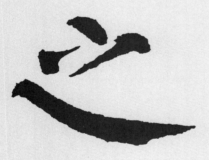

解君之忧

概述：意义相关即是说上下联的意思要有关联，衔接巧妙。

贞 女 明 德

君 子 崇 贤

上联：贞女明德

下联：君子崇贤

点评：『崇』字上部『山』作斜势，『山』的中竖、

宝盖头中点、『小』的竖钩均在中线上。

君子守義

烈士依仁

上联　君子守义
下联　烈士依仁

点评：『子、守、烈』三字的竖钩都有一定的弧度，而不是直直的，这是《颜勤礼碑》的笔画特色。

上联 军人论武

下联 学士弘文

军人论武

学士弘文

点评：『弘』字左右两部分像背靠背的样子，要互相谦让、互相依靠。

点评：「人、小」等字笔画少，宜以重笔为之，以增其势。

国臻盛世

人庆小康

孙贤子孝

老安幼宁

点评："孝、老"等字上横不宜长，让长撇从右上角向左下方伸展。

庭多餘慶

國讚長安

【上联】庭多余庆

【下联】国赞长安

点评：『多』字上部『夕』的一点下面就是第三撇的起笔位置，第五笔的横撇宜长，以求变化。

家謀大業

國正芳秊

上联｜家谋大业

下联｜国正芳年

点评：『业』字四个横画最长一笔在最上方，次长的在最下方，中间两横还有些许长短变化。

马行千里

凤翔九州

点评：「行」字右部两横与左部两撇的起笔参差错落，别有情趣。

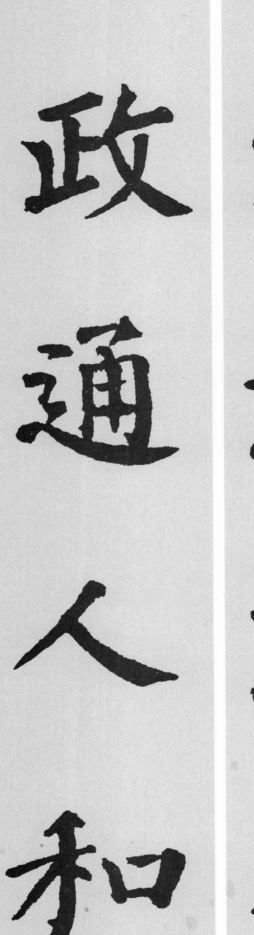

上联 河清海晏

下联 政通人和

[上联] 河清海晏

[下联] 政通人和

点评：「河、清、海」等字的三点水旁有个特点，三点呈左括号形，成条弧线。

读萬卷書

行萬里路

上联 行万里路

下联 读万卷书

点评：『里』字把五个横画分布均匀，『书』字把八个横画分布均匀，中竖宜重，左右两竖向内收。

文讀蘇太守

書學王右軍

点评：『学』字上部左右两竖宜向内收进，与下部『子』的底部构成一个倒三角形。

明月一池水

清風萬卷書

点评：『明』字上方齐平；『一』字可用重笔为之。

大論能傾國

奇才會補天

大论能倾国

奇才会补天

点评：『国』字左右两竖呈外拱形态，这是《颜勤礼碑》的一个特征。

上联　秋月光天地

下联　春华秀山河。

点评：『月』字三横均匀分布，第三横约在框的中部，空出下方透气。

秋月光天地

春华秀山河

成人不自在

自在不成人

【上联】成人不自在

【下联】自在不成人

点评：『自』字四横均匀分布，左右两竖呈外拱状，左竖宜比右竖略小，看起来才协调。

大漠孤煙直

長河落日圓

上联　大漠孤烟直

下联　长河落日圆

点评：『大、日』等字笔画少，宜以重笔为之；

『大』的撇捺互相呼应。

江流天地外

山色有無中

上联　江流天地外

下联　山色有无中

点评：『外』字的撇与捺构成一个近似等腰三角形，则可把两个底角看成是相等的，由于撇轻捺重，感觉其势相当。

常守王逸少

时临孙过庭

上联 常守王逸少，晋代著名书法家、文学家，后人推为『书圣』；孙过庭是唐代书法家和书法理论家。

下联 时临孙过庭

点评：王逸少，即王羲之，晋代著名书法家、文学家，后人推为『书圣』；孙过庭是唐代书法家和书法理论家。

芳都留雅事

藝苑隱高才

上联 芳都留雅事

下联 艺苑隐高才

点评：『事』字六个横画均匀分布，竖钩呈弧状，力挺千钧。

上联　春风绿小草
下联　秋月照长天

春風綠小草

秋月照長天

点评：『小、月、天』等字笔画少，宜以重笔为之，以壮其势。

年富说大有

时安唱小康

上联 年富说大有

下联 时安唱小康

点评：『唱』字横画较细，但是不弱，体现『颜筋』的特色。

詩甘為弟子

酒不讓先生

上联　诗甘为弟子
下联　酒不让先生。

点评：一位酒友给诗人李白题了这么一副对联，崇诗不让酒。

春風秀五嶺

秋月明九州

点评：『秀』字下部是斜体字，注意其重心平稳，横折折钩宜与竖画对应。

上联　室雅何须大
下联　花香不在多

室雅何须大

花香不在多

点评：『何』字的『口』部偏上，整字呈上部紧凑、下部疏朗的对比。

事業秊秊順

生活步步高

上联 事业年年顺

下联 生活步步高

点评：『高』字六个横画均匀分布，首横不宜长，以体现其『高』出来。

上联 『江碧鸟逾白

下联 』山青花欲燃

点评：『江』字右边的『工』部的竖画略向左

下摆动，以便在笔势上与上下两横呼应。

江碧鸟逾白

山青花欲燃

新年纳餘慶

嘉節號長春

上联 新年纳余庆

下联 嘉节号长春

点评：『余、庆』等字笔画较多，宜以轻细的笔道为之，笔画之间的距离也宜紧凑。

高木倚青雲

雅庭栖紫鳳

上联 雅庭栖紫凤
下联 乔木倚青云

点评：『青』字六个横画均匀分布，注意其起笔和收笔的变化。

松下問童子

山中送藥師

上联）松下问童子

下联）山中送药师

点评：「童」字的七个横画均匀分布，长短有别，第二横最长，作为主笔，不要让最后一笔与它一样长，否则主次不分。

高风宜晚节

正气逸当年

点评：『当』字六个横画均匀分布，『口、田』两部的左右两竖均向内收进。

春歸花不落

夜淨月長明

42

[上联] 春归花不落

[下联] 夜净月长明。

点评：『春』字三横不宜太长，让撇捺作主笔伸长，『日』部的中横与撇捺末端连线对应。

上联 诗风齐日月

下联 笔力耿云天。

诗风齐日月

笔力耿云天

点评：『齐』字笔画多，笔道宜轻细，但不宜弱，仔细琢磨该字的长横，体会其『筋』的特色。

儒士宜相善

君子当自强

【上联】儒士宜相善

【下联】君子当自强

点评：『善』字六个横画均匀分布，长横在第四横，挑起全字，故宜粗重些。

春風開畫閣

旭日映雅亭

上联　春风开画阁
下联　旭日映雅亭

点评：『画』字九个横画均匀分布，中竖宜粗壮有力，以均衡众多的横画。

年華有限處

事業無絕時

【上联】年华有限处

【下联】事业无绝时

点评：『处』字捺笔宜重，以均衡向左的几个撇画。

秋高风故疾

夜深月更明

点评：『风』字的外框左右收腰，左撇末端与右钩互相呼应。

室雅春光永

家和美事多

【上联】室雅春光永

【下联】家和美事多

点评：『光』和『永』字写法较特别，笔画和结构都保留有较多的篆籀特征。

文士翰驰万马

英豪剑摄千军

点评：「文、士」等字笔画少，宜以重笔为之，以壮其势。

述司马迁史记

温孙过庭草书

[上联] 述司马迁史记

[下联] 温孙过庭草书。

点评：司马迁是汉代的文学家、历史学家，著有《史记》等著作。

文士翰驰天地外

英豪剑摄有无中

上联：文士翰驰天地外

下联：英豪剑摄有无中

点评：上联『文士』处稍轻，可以加一起首章，『天地外』同理，也可以加一压角章。

春風得意開盛世

勝日舒懷頌神州

上联 春风得意开盛世

下联 胜日舒怀颂神州

点评：「世」字三横距离均匀，三竖均匀分布，左右两竖略向内收。

上联 和善为人千秋典，

下联 忠诚作事万代经

和善为人千秋典

忠贞作事万代经

点评：「典」字三横均匀分布，四个竖画中间两竖较正，左右两竖向内收进，末两点与左右两竖呼应。

春歸大地開盛世

蘭映華庭壯神州

【上联】春归大地开盛世

【下联】兰映华庭壮神州

点评：『华』字可以看作五个横画，把它们分布均衡，两组短向内收，中竖宜壮实，力故万钧。

［上联］千年岁月今朝好
［下联］万里江山当代新

千秊歲月今朝好

萬里江山當代新

点评：『千年』处稍空，宜以闲章补之。

崇贤敬德千秋业

大公至正万世名

【上联】 崇贤敬德千秋业

【下联】 大公至正万世名

点评：下联『大公』处稍轻，宜用款字补之。

南殿翰詞爲弟撰

正門篆緣定兄書

点评：『词』字右边『司』部四个横画均匀分布，下方留出空位透气。

右軍書法光日月

少陵詞翰映古今

【上联】 右军书法光日月

【下联】 少陵词翰映古今

点评：右军指晋代书法家、文学家王羲之，少陵即唐代诗人杜甫。

千秋功業流三國

一代忠貞属二師

点评：上联『千秋』处稍空，可用一闲章补之，下联落款宜靠上。

月明華屋書聲朗

霜滿深山葉色新

[上联] 月明华屋书声朗。

[下联] 霜满深山叶色新

点评：『月、山』等字笔画少，宜以重笔为之，以壮其势。

西南雲氣來衡嶽

日夜江聲下洞庭

上联　西南云气来衡岳

下联　日夜江声下洞庭

点评：「衡、岳、声」等字笔画多，笔道宜轻些，笔画宜密布。

雪裏紅梅流春色

石間翠竹逸秋風

上联 雪里红梅流春色

下联 石间翠竹逸秋风

点评：『间』字四周撑满。落款宜偏下些，在『竹逸』间较合适。

上联 万卷古书壮秋水

下联 一窗清晓连春山

点评：『晓』字左边的『日』部宜长些，右边上部作五个横画看，分布均匀。

萬卷古書壯秋水

一窗清曉連春山

好書不厭看還品

賢友何妨去復來

〔上联〕好书不厌看还品

〔下联〕贤友何妨去复来

点评：『友、复』等字两撇较轻，捺画宜重，以均衡撇画之势。

上联　以文会友天下士
下联　见贤思齐四海心

以文會友天下士

見賢思齊四海心

点评：「会」字撇捺伸展，中下部七个横画均匀分布。

千年春色來天地

萬里秋風入畫圖

上联 千年春色来天地

下联 万里秋风入画图

【上联】千年春色来天地

【下联】万里秋风入画图

点评：上联『千年』处稍轻，宜以起首章补之。